MUSÉE IMPÉRIAL OTTOMAN

MONUMENTS ÉGYPTIENS

NOTICE SOMMAIRE

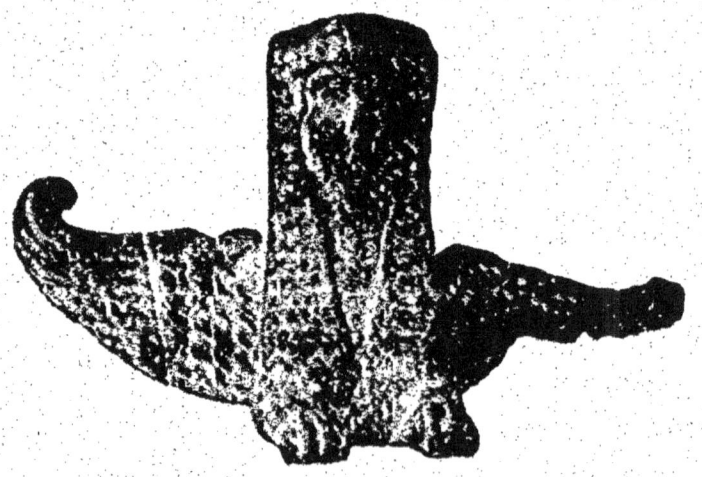

Par ordre du Ministère Imp. de l'Instruction Publique

CONSTANTINOPLE

Typ. Lith. F. LŒFFLER, Lithographe de S. M. I. le Sultan

1893

Prix: 5 Piastres.

MUSÉE IMPÉRIAL OTTOMAN

MONUMENTS ÉGYPTIENS

NOTICE SOMMAIRE

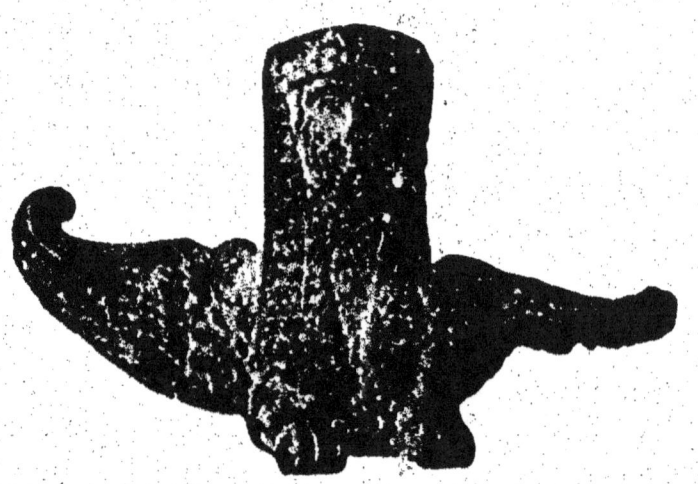

Par ordre du Ministère Imp. de l'Instruction Publique

CONSTANTINOPLE

Typ. Lith. F. LŒFFLER, Lithographe de S. M. I. le Sultan

1898

MONUMENTS ÉGYPTIENS

Le Révérend Père Scheil, qui veut bien s'intéresser à notre Musée et, depuis six ans, vient chaque année y étudier, classifier et cataloguer nos collections de monuments Chaldéens, Assyriens et Égyptiens, a récemment terminé l'intéressant travail qui suit.

En le publiant nous ne pouvions nous dispenser de profiter d'une aussi favorable occasion pour témoigner à l'éminent savant notre profonde gratitude.

Une édition en langue turque de ce catalogue sera également publiée en son temps.

<div style="text-align:right">

Le Directeur Général
O. HAMDY.

</div>

Constantinople, le 24 Octobre 1898.

Les Numéros du catalogue correspondent à ceux de l'Inventaire. Pour trouver le lieu d'un N° quelconque, consultez la table inventoriale qui est à la fin du volume.

AVANT-PROPOS

Parmi les monuments découverts en Égypte, les moins nombreux sont certainement ceux qui ont trait à l'histoire politique du pays, à l'encontre des monuments funéraires qui y pullulent.

Notre Musée ne possède que de ces derniers. Mais comment s'intéresser à la vie religieuse des Égyptiens, à leurs croyances et à leurs espérances, sans désirer connaître, au moins dans les grandes lignes, l'histoire publique, politique, de ce grand peuple?

Dans l'état actuel de la science, nul ne peut dire d'où venaient les premiers habitants de l'Égypte, ni combien il leur fallut de siècles pour arriver à ce degré de civilisation où nous les saisissons, dans les plus anciens documents découverts de nos jours.

Les temps admis comme historiques, par le prêtre égyptien Manéthon (271 av. J.C.) se partageaient, selon lui, entre trente dynasties qui régnèrent sur l'Égypte depuis Ménès 4400 (chiffres approximatifs) jusqu'à la seconde invasion persane (340 av. J. C.).

Les modernes ont, pour simplifier, réparti ces

trente dynasties entre *l'Ancien Empire*, *le Moyen Empire*, *le Nouvel Empire*, selon le centre de gravité politique qui se trouvait d'abord à Memphis, puis à Thèbes, enfin dans les villes du Delta.

4400. Ménès fonde la 1re Dynastie.

3733-3632. Khoufou, Khafra, Menkaoura (4me dyn.) construisent les grandes pyramides.

3333. Ounas (5me dyn.) construit une pyramide.

3233. Pepi (6me dyn.) construit une pyramide.

2466. Moyen Empire ; 12me dynastie inaugurée par Amen-m-hat I.

2300. Amen-m-hat III (12me dyn.) creuse le lac Mœris.

2233. à 1700. Domination d'étrangers, de la 13me à la 17me dynastie. (Période des Hyksos ou Pasteurs.)

1700. Amosis (18me dyn.) fait recouvrer son indépendance à l'Égypte.

1600. Le grand Toutmès III (18me dyn.) guerroie en Syrie et en Mésopotamie.

1500. Aménophis III (18me dyn.) domine en Syrie et en Palestine.

1366 à 1333. Les grands rois Séti I et Ramsès II, dit **Sésostris**, (19ᵐᵉ dyn.) conquièrent l'Asie.

1200. Ramsès III inaugure le Nouvel Empire avec la 20ᵐᵉ dynastie.

966. Chechonq (22ᵐᵉ dyn.) assiège Jérusalem.

693. Taharqa (25ᵐᵉ dyn.) lutte avec Sennachérib, Asaraddon, Assurbanipal, rois d'Assyrie.

572. Amosis II (26ᵐᵉ dyn.) favorise les colonies grecques.

528. Psammétique III (26ᵐᵉ dyn.) est battu par Cambyse à Péluse.

527. Cambyse inaugure la 27ᵐᵉ dynastie.

400—358. Restauration du régime égyptien, de la 28ᵐᵉ à la 30ᵐᵉ dynastie. En 358, Nectanébo est détrôné par Artaxerxès III. Le sceptre échappe, pour toujours, aux princes d'origine égyptienne.

336. Darius III, 2ᵐᵉ successeur d'Artaxerxès III est battu par Alexandre qui règne en Egypte.

305—42. Seize Ptolémée règnent sur l'Égypte.

30. avant J. C. L'Égypte devient province romaine.

395. après J. C. L'Égypte devient byzantine.

638. L'Égypte devient arabe par Amr ibn el Atsi.

Nous connaîtrions peu de chose de l'histoire des Égyptiens, si nous n'avions à consulter que les sources étrangères, toujours plus ou moins suspectes et forcément incomplètes.

Cependant, il fallut se contenter longtemps des notions fournies par Hérodote, Diodore, Plutarque etc.

Car le secret de l'écriture égyptienne et des documents qu'elle gardait, s'était perdu. Ce n'est qu'au dix-neuvième siècle qu'il fut retrouvé par le génie de Champollion (1796—1832) qui jeta non seulement les bases du déchiffrement, mais poussa encore jusqu'à préparer la grammaire et le dictionnaire de la langue égyptienne.

Les noms de **hiéroglyphique, hiératique, démotique**, donnés aux diverses formes de l'écriture égyptienne sont assez impropres. La deuxième est une cursive de la première, et la troisième une cursive de la deuxième.

(1) Il n'est meilleur et plus intéressant ouvrage pour se renseigner à fond sur l'Histoire et la Civilisation des Égyptiens que : *MASPERO*, Histoire ancienne (Hachette 1886; Grande histoire ancienne (en cours de publication chez Hachette); Lectures historiques, Egypte, Assyrie (Hachette 1892); L'Archéologie égyptienne (Quentin).

Texte hiéroglyphique (Papyrus Prisse).

[hieroglyphic text]

Transcription hiératique du précédent.

[hieratic text]

Ab temu an sekha-nef
qes men-f en awou
bou nefer kheper em bou (ban)

Le cœur défaille, ne se souvient plus d'hier
Le corps tout entier souffre
Le bien se change en infortune !

Texte démotique (Décret Canope).

[demotic text]

P-hon nouter... oua n-n-ouab ent setp er p ma ouab er oube p gi n er menk n n nouter.

Un prophète, un des prêtres qui étaient choisis pour le lieu saint, pour orner les dieux. (Budge. *the Nile*: p, 50.51)

Les plus anciennes ont continué à coexister avec celles de formation plus récente, et aucune n'était si réservée qu'elle ne pût servir à toutes sortes de sujets, profanes ou religieux, publics ou privés.

L'Écriture égyptienne était à l'origine, comme sans doute, toutes les écritures primordiales, **picturale** ou **idéographique**. On dessinait l'objet qu'on voulait exprimer. Avec ce système, grande était la difficulté de préciser certains sens concrets ou de rendre des sens abstraits.

On choisit donc quelques signes idéographiques, non plus avec leur valeur picturale, idéographique, dont on abstrayait, mais avec leur valeur matérielle, phonétique, pour exprimer phonétiquement des sens difficiles à rendre par l'idéographie. Ce progrès contenait en germe le syllabisme et l'alphabétisme, sans que pourtant les Égyptiens se soient jamais affranchis de l'idéographie, et élevés jusqu'à l'emploi sans mélange de l'alphabétisme.

L'écriture égyptienne fit place, au commencement de l'ère chrétienne, à l'alphabet grec qui dérive du phénicien qui lui même, croit on, est une sélection de certains signes égyptiens hiératiques, auxquels on attribua des valeurs alphabétiques.

La langue égyptienne écrite en lettres grecques est ce qu'on appelle le Copte.

La Collection égyptienne du Musée de Constan-

tinople ne s'est point formée du produit des fouilles faites en Turquie, encore que des provinces comme la Syrie et la Palestine, autrefois vassales de l'Égypte, doivent recéler, dans leur sein, maint monument pharaonique. Les seules pièces fournies par le pays sont la pierre cubique, en syénite, d'Ak-Hissar (Thyatire), et la tablette d'offrande d'Amosis II, qui fut trouvée aussi en Asie Mineure. Le reste est importé et est le produit de dons généreux, ou d'achats faits par l'Administration du Musée Impérial.

Comme on peut le voir dans l'Inventaire du Musée :

Ibrahim Pacha offrit, en 1883, cent quatre vingt six pièces.

S. A. Abbas Pacha, Khédive d'Égypte, fit donner au Musée un lot de momies et de statuettes funéraires, provenant de la trouvaille des prêtres d'Ammon faite par Grébaut en 1891.

Edhem Pacha offrit un autre lot de menues pièces.

Enfin, on fit, en 1892, l'acquisition d'une collection ayant appartenu à M^r Radowitz, Ex-Ambassadeur d'Allemagne, près la Sublime Porte.

V. SCHEIL O. P.

NOTICE SOMMAIRE DES MONUMENTS
EXPOSÉS DANS LA
SALLE ÉGYPTIENNE.

Au centre de la salle

891 Cercueil de momie : Longueur de la momie : 1ᵐ 59.

Momie de Hor-si-esi (Horus est fils d'Isis) dans son cercueil intérieur. La momie est parfaitement conservée ; son maillot fixé par des bandes disposées parallèlement de la tête aux pieds n'a jamais été développé. Les inscriptions, en tranches horizontales et verticales, contiennent des formules de bénédictions de divers dieux adressées au défunt en tant que nouvel Osiris.

Époque : de la XXIIᵐᵉ à la XXVIIᵐᵉ dynastie, (d'après M. W. Schmidt)

Prov. Déïr-el-Bahri, (Thèbes) Trouvaille Grébaut 1891.

La survivance du principe vital dans l'homme après la mort, principe considéré par eux comme plus ou moins simple, plus ou moins immatériel, paraît avoir été sous-conditionnée, dans la croyance des Égyptiens, par la conservation du corps. De là le grand souci qu'ils avaient d'embaumer et de momifier les cadavres. Ainsi avait fait Horus avec le secours de ses sœurs, pour les restes de son père Osiris que Typhon avait assassiné. Naturellement, il y avait des embaumements

de plusieurs classes, et l'opération pouvait exiger, selon l'importance du sujet, soixante dix jours ou vingt quatre heures, pour qu'il fût emmailloté et enfermé dans son unique ou double cercueil.

Celui-ci, avec un mobilier funéraire, était ensuite déposé, ou plutôt caché, pour être mieux soustrait aux profanations, soit dans un monument construit, Pyramide ou *Mastaba*; soit dans des tombes hypogées, vrais palais mesurant quelquefois cent mètres de long ou simples chambres; soit dans le sable,—selon la condition de chacun.

De nos jours, les plus fameuses découvertes de momies sont celles de rois à Déïr-el-Bahri proche de Thèbes, en 1881, par M. Maspero; celle de prêtres d'Ammon au même lieu par M. Grébaut, en 1891; et enfin celle de rois à Biban el Moulouk, par M. Loret en 1898.

Notre Musée possède quelques spécimens provenant de la deuxième trouvaille.

Aux deux extrémités du cercueil précédent.

880. Bois. Dim. 0,31 \times 0,60.

Coffret funéraire en forme de magasin ou de maisonnette. Ces pièces faisaient parties du mobilier funéraire et étaient placées près du cercueil; elles contenaient

généralement diverses amulettes au profit du mort, et surtout des petites statuettes émaillées qu'on appelle **ouchebti** (v. plus loin).

Notre pièce est au nom du scribe Ouab n Maout (Libateur de Maout), comme on le voit par six petites inscriptions qui la décorent.
Prov. Déïr-el-Bahri. Trouvaille Grébaut, 1891.

881. Bois. Coffret de même nature, dimensions et provenance, que le précédent (880) Point d'inscription.

A droite du cercueil central :

873.-Cercueil ; Long. 1,82.

Ce cercueil, sans momie actuellement, fut d'abord fait pour une personne dont le nom a été biffé, soit qu'elle en ait usé ou non : puis fut occupé par une dame Nesi-Khonsou (cliente de Khonsou), prêtresse d'Ammon, à Thèbes, dans la deuxième moitié de la XXme Dynastie.

Beau vernis, belle tête, décoration très-bien conservée, sujets mythologiques ordinaires, à l'extérieur et à l'intérieur.

Ce cercueil qui contenait la momie était lui même renfermé dans un cercueil plus grand (v. pl. loin 875.)
Prov. Déïr-el-Bahri, trouvaille Grébaut, 1891.

875.— Cercueil 2,07 \times 0,60.

Appartenait à la même dame Nesi-Khonsou, et contenait le cercueil précédent (873). Parmi les représentations mythologiques qui y figurent, on remarque

particulièrement les honneurs divins rendus aux cartouches du roi Aménophis I.

Dans le coin entre la vitrine et la porte de la salle assyrienne :

877.— Couvercle de cercueil. Haut. 1.78

Pièce isolée appartenant aussi à la dame Nesi-Khonsou (voir Nos. 873 875) Ce couvercle supplémentaire se plaçait entre les deux cercueils emboités, ou simplement, par provision, à l'intérieur de la tombe.

891.— Cercueil de momie. 2,10 × 0,63.

appartenant à Hor-si-Esi, et ayant contenu le cercueil (891) dont nous avons parlé plus haut, qui renferme encore la momie.

866-868.— Cercueil. Long. de la momie 1,66.

La tête de la momie est entièrement dégradée. Elle s'appelait Bak-n-Maout ou "serviteur de Maout". Sur le bas du corps est placée, dans une petite boite, une petite momie de chat ou d'un autre animal sacré.
Epoque incertaine : XX à XXIme dynastie (?)
Provenance incertaine : Ancien fonds du Musée.

874.— Cercueil vide. 1,78 × 0,39.

Au nom du quatrième prophète d'Ammon Ankhf-n-Khonsou "il vit par Khonsou" Ce nom est écrit en surcharge sur un autre, gratté, qui est Pa-dou-Amen.

Bien plus, ce n'est pas le corps de Ankhf-n-Khonsou qui fut trouvé dans le cercueil mais bien trois momies d'enfants.
Epoque : XXme Dynastie.

MILIEU DE LA SALLE

Provenance: Déïr-el-Bahri, trouvaille Grébaut 1891.

A droite de la série précédente contre le mur:

870. — Cercueil vide (debout) 2 × 0,46.

Appartenait à une dame dont le nom est illisible.
Décorations habituelles. Pas de vernis. Epoque: XXI-XXIIme Dyn.

Provenance incertaine, Vieux fonds du Musée.

869 — Couvercle de cercueil (debout contre le pilastre)

Couvercle isolé comme le N° 877. Le nom de la momie est devenu illisible.
Les textes sont en mauvais état.
Epoque : XXme dynastie (?).

Provenance incertaine : Vieux fonds du Musée.

A gauche du cercueil central:

876. — Cercueil vide. Long: 1,75.

Au nom de Bak-n-Maout, homonyme du N° 868, directeur des ateliers du temple d'Ammon à Thèbes, sous la XXme Dynastie. Beau vernis, décorations mythologiques composées d'emblèmes, de figures divines, et de formules de bénédictions pour le mort.

La barbe postiche, insigne des grands, est tombée ainsi que deux autres insignes tenus à la main.

Prov. Déïr-el-Bahri, Trouvaille Grébaut, 1891.

871. Cercueil extérieur du précédent (876) au nom du Bak-n-Maout. 2 × 0,52.

La déesse du ciel et la déesse de l'occident sont

représentées sur l'hiéroglyphe de l'or; sans doute, à cause de la profession du défunt qui était "fondeur d'or". La déesse de l'Occident est munie d'ailes dorées.

A plusieurs reprises, le défunt est représenté en prêtre avec tête rasée, devant différentes divinités: Osiris, Horus. Une autre fois sa tête est couverte d'une perruque. Il fait aussi une offrande aux quatre génies funéraires.

Entre la vitrine de gauche et la salle arabe:

870.— Couvercle isolé appartenant aux deux cercueils précédents 871 et 876. 1,65 × 0,43.

893.— Cercueil (extérieur). 1,91 × 0,47.
Appartenant à Pet-Isis (Isidore)
Époque postérieure à la XXI$^{\text{me}}$ dynastie.
Plus de beau vernis. Les mains ne sont plus indiquées. Visage d'un autre type, autre couleur. Décoration sobre. Ce sont les textes qui dominent, souhaits aux morts mis dans la bouche des dieux infernaux. (W. Schmidt).
Provenance incertaine.

892.— Cercueil (intérieur) avec la momie de Pet-Isis (N° 893).
Long. de la momie : 1,59.

872.— Cercueil 1.82 × 0,39.
Appartenant à la dame Djet-Maout-as-ankh "Maout dit qu'elle vive„, chanteuse d'Ammon à Thèbes. On

y voit représenté le roi Aménophis I et la reine Ahmès-Nefert-ari, dans une barque traînée par quatre chacals.
Époque : XX-XXI^me Dynastie
Provenance : Déïr-el-Bahri, trouvaille Grébaut, 1891.

Dans le coin à gauche, près de la fenêtre :

878.— Beau couvercle (debout) du cercueil extérieur d'une dame dont le nom est devenu illisible Haut. 2,14.
Front et coiffure énormes.
Époque : XX-XXI^me Dynastie (?).
Provenance incertaine.

867.— Cercueil (debout) 1,88 × 0,43, d'une dame dont le nom est devenu illisible. Le tout en assez mauvais état, sans vernis, décoration médiocre.
Époque : XXII^me Dynastie. (?).
Provenance incertaine : ancien fonds du Musée.

Devant les fenêtres, sur des supports en bois.

379.— Diorite granulitique. 0,265 × 0,215.
Tête de Jupiter Ammon, tout à fait remarquable. Mèches de cheveux plates et cornes de bélier. Au sommet un trou servait sans doute à l'adaptation d'un appendice ou insigne métallique.
Provenance incertaine : vieux fonds du Musée.

433.— Albâtre oriental. Haut. 0,54.
Vase canope au nom de Mer-Asoui. Couvercle en forme de tête d'homme.
Provenance incertaine.

Ces vases dont le couvercle est une tête humaine ou animale, connus sous le nom de **Canopes**, accompagnaient par séries de quatre, les momies dont ils contenaient les viscères embaumés à part.

Ordinairement les têtes sont différentes, elles réproduisent les traits des quatre génies funéraires, fils d'Osiris, sous la protection desquels les vases étaient placés. Ce sont : l'homme (Amset) pour le canope contenant l'estomac ; le Cynocéphale (Hapi) pour celui contenant les intestins ; le chacal (Douamoutef) pour celui qui renfermait les poumons, et l'épervier (Kebsennouf) pour le foie.

Les canopes se faisaient en calcaire, albâtre, terre cuite ; on les remplaçait quelquefois par un seul vase à quatre inscriptions, ou par des vases d'usage ordinaire. Assez souvent, ils étaient des objets de pure ornementation et ne renfermaient rien du tout. Les inscriptions qui s'y trouvent quelquefois gravées sont des formules comme celle-ci :

"Isis (ou Sokar etc.) dit : Repousser le mal, exercer la protection sur cet Amset, la protection d'Osiris sur le défunt N., la protection d'Amset sur cet Amset," ou analogues.

131.— Albâtre blanc. 0,51.
Vase canope au nom de Mer-Asoui. Couvercle de Cynocéphale

(par erreur, car l'inscription désigne le vase comme Kebsennouf qui réclame la tête d'épervier.)
Provenance incertaine.

Vitrine de droite.

Rayon supérieur.

841.— Bois H. 0,25. L. 0,32.
Coffret funéraire ayant contenu des Ouchebti ou statuettes funéraires, au nom de Pfou-n-Hor, "le chien de Horus". Deux petites inscriptions.
(Rec. des Trav. XV, 199, 5°)

833-834.— Bois. H. 0,12 et 0,13.
Chevets de bois déposés près de la momie, souvent sous sa tête.

380.— Bois. 0,30.
Beau masque de momie. Le plus ancien fragment de cercueil du Musée. Aux musées de Florence et de Copenhague, couvercle à masque du même type. Sur le couvercle, on voit le défunt figuré en relief très-bas, avec le costume civil égyptien et non la gaine du costume des morts; XIXme dynastie environ, (W. Schmidt)

837.— Bois. H. 0,8; L. 0,62.
Coffret funéraire à triple toit cintré. L'inscription au nom de Ankh-f-n-Khonsou souhaite, par Osiris, toutes provisions de bouche nécessaires au mort.

838.— Bois. H. 0,23. L. 0,19.

Coffret funéraire au nom du défunt Ii-Nofer.

839-840.— Bois. L. 0,24.

Paire de semelles ou de sandales en bois, vouées au mort.

Deuxième rayon.

Fond du rayon en tapisserie :

848-849-850. Trois étoffes de laines de couleur, avec dessins de fleurs, en damier etc. Sur le médaillon central du N° 850, on voit un cavalier qui est Horus ou Saint-Georges.

Epoque copte ou proto-chrétienne.

Sur l'étagère :

357.— Calcaire crayeux. H. 0,50.

Statuette d'un personnage debout, les bras tombant. Il porte pagne et perruque. La figure était teinte d'ocre et la perruque de noir. Spécimen assez passable de l'art égyptien sous le Moyen-Empire.

368.— Amphibolite grenatifère H. 0,20.

Buste de statue royale ou princière. La coiffure *claft* est surmontée de l'uraeus ou serpent lové qui est un emblème de royauté.

820.— Calcaire compact. 0,24 \times 0,21.

Relief représentant un dieu Bès ou Bisou, homme grotesque coiffé de quatre plumes, sorte de Bacchus égyptien, dieu guerrier et dieu des plaisirs qui était censé chasser les mauvais esprits. Il lève ici son sabre contre

un sphinx à tête d'homme qui précède un disque ailé surmonté de l'uraeus.

387.— Dolomie. H. 0,18.
Buste de statue brisée d'un personnage quelconque.

360.— Calcaire. H. 0,18.
Tête de statue brisée, coiffée du bonnet phrygien, encadrée dans sa chevelure. Traces de couleur dans les yeux.
Art gréco-romain.

364.— Dolomie.— L.0,19. H. 0,12.
Lion accroupi. Le lion était consacré à Horus sous le nom de *Mahes*.
Art gréco-romain.

365.— Diorite. H. 0,34.
Statue mutilée par le bas représentant un jeune Hercule (on croit voir la peau de lion), ou un Bacchus (on croit voir des grappes de raisin).
Époque gréco-romaine.

Troisième rayon.

Dans le fond, en tapisserie:
855.— Fragments de cuir.
885.— Fragments d'étoffe copte brodée.
811.— Pectoral en toile stuquée et peinte provenant d'une momie.
Sur l'étagère:
370.— Quartzite vert. H. 0,15.

Belle tête de prêtre égyptien, détachée d'une statue; le front et le crâne très-développés sont entièrement ras.
Morceau intéressant de l'Ancien Empire.

371. — Quartzite vert. H. 0,15.
Buste d'une statue brisée de femme. La main droite appuie sur le sein gauche.
Assez belle facture.

374. — Schiste ardoisier. H. 0,08.
Buste de statue de princesse. Tête ornée de l'uraeus; la main gauche presse le sein droit. Beau travail du Moyen Empire.

369. Serpentine. H. 0,16.
Statuette d'un individu accroupi à genoux, tenant devant lui un petit naos occupé par Osiris momifié.
Facture de bonne époque.

372. — Calcaire. H. 0,10.
Tête d'une statue brisée de roi, avec l'uraeus sur le front. L'expression fine et douce du visage est vraiment vivante. Spécimen très intéressant.

382. Calcaire. H. 0,18.
Statue assise. Bracelets aux poignets et aux bras. Siège décoré à écailles
Travail grossier ou négligé.

353. Marne compacte. H. 0,23.
Statuette de femme nue, à longue chevelure tressée, avec le cône de parfum surmontant la tête. Travail médiocre.

373. Stéatite H. 0,09.

Fragment inférieur d'une statuette assise d'Isis allaitant Horus. Le socle du siège est décoré de groupes de lignes verticales alternant avec des lignes horizontales. Le siège lui même est décoré en écailles, avec le signe **Sam-taoui** "réunion des deux terres". Sur l'arrière du siège, un épervier à ailes éployées, coiffé du disque (Horus), flanqué de chaque côté d'une plume d'autruche montée sur une tige. Le tout pose sur un registre de fleurs et de boutons de lotus.

Beau travail de bonne époque.

417. Serpentine. H. 0,07.

Statuette d'Osiris momifié, avec la couronne blanche, tenant le heq et le fouet, symboles de royauté et de protection.

442. — Calcaire. 0,06. ✕ 0,03.

Hippopotame représentant la déesse **Taourt, Taouëris** qui était une des formes de la *mère*.

408 Calcaire. H. 0,05.

Petit grotesque ou gnome assis, penché, s'appuyant sur les bras; tête à peine égyptienne, sauf la mèche de cheveux qui marque le jeune âge.

Basse époque.

375. — Quartzite poreux. H. 0,10.

Statuette de Thot en marche, à tête d'ibis coiffé du *claft*. Collier, veste serrée, pagne rayée. Il n'écrit pas mais les bras pendent. Thot était le scribe des dieux et

passait pour l'inventeur des lettres. On le figurait aussi comme cynocéphale.

Très bon travail.

387. —Calcaire. H. 0,15.
Niche ou naos à statuette de femme. Caractère égyptien douteux.

351. Calcaire crayeux. H. 0,20.
Statuette à tête prognathe, coiffée du *claft*. Médiocre.

376. Calcaire compact. H. 0,06.
Tête de statue brisée. Type non égyptien. Art nul.

383. Calcaire. H. 0,26.
Relief de statuette peint en noir et en rouge. Insignifiant.

Troisième rayon.

Contre le mur en tapisserie:

815. Toile stuquée et dorée. H. 0,22. Enverg. 0,35.
Représente une divinité à genoux, avec ailes éployées et portant le disque sur la tête. Ce morceau d'un joli dessin provient sans doute d'un pectoral de momie. Les pectoraux avaient le même emploi que les grands scarabées du cœur, simples ou à ailes éployées.

Placés sur la poitrine les scarabées priaient le cœur de ne pas porter témoignage contre le défunt, au moment du pèsement de l'âme devant Osiris.

Ils rendent favorables les dieux qui assistent à ce jugement.

813. Toile stuquée et peinte. H. 0,22. environ.
Pectoral de momie avec deux éperviers au sommet.

VITRINE DE DROITE

Étagère.

407. — Terre cuite. H. 0,07.
Jolie tête égyptienne.

902. — Terre cuite. H. 0,11.
Statuette de Horus enfant ou Harpocrate, portant le doigt à la bouche, et coiffé d'une mèche de cheveux.
Travail vulgaire.

403. — Terre cuite. 0,20 × 0,12.
Tête de Hathor-vache avec le disque entre les cornes. Cette déesse était adorée à Denderah et à Edfou.

401. — Terre cuite. H. 0,13.
Buste de Hathor-vache.

651. — Grès.
Ebauche grossière d'un petit sphinx. Le sphinx à corps de lion et à tête humaine représentait Harmakhis ou le soleil levant.

385. — Terre cuite, émail vert. 0,87 × 0,09.
Couvercle de vase canope, en forme de tête de cynocéphale.

650. — Terre cuite.
Petite grenouille se tenant debout. Symbole de rajeunissement.

427. Terre cuite, émail bleu. H. 0,06. Diam. 0,07.
Joli vase au nom de Nesi-khonsou.

428. — Terre cuite, à émail vert. H. 0,04. Diam. 0,10.
Bol.

821. — Terre cuite. H. 0,12. Diam. 0,145.
Vase à panse ronde, à deux oreillettes, ornées de sept ou huit chapelets de grénetis.
Époque gréco-romaine.

1 0.— Terre cuite émaillée. H. 0,12. Diam. 0,09.
Fiole plate à goulot.

432. — Verre. H. 0,13. Diam. 0,04.
Fiole à long goulot.

913. 420. 651. 652. 931. 914. 426. Terres cuites.
Petites fioles à anses et sans anses.

430. 646. 647. 648. 649. 650. 431. — Terres cuites.
Lampes funéraires, basse époque. Le N° 650 est en forme de tortue. Le N° 431 est de grandes dimensions, (0,18 \times 0,08) et très ornementé.

355. — Terre cuite. H. 0,32.
Statuette en pied d'un prince coiffé du *claft*. Bras pendants mais détachés du corps. La musculature paraît dans les jambes. Bon travail de l'époque gréco-romaine.

653. Terre cuite. L. 0,04.
Tête de cheval, étude.

919. — Porphyre. 0,02 \times 0,03.
Petit vase à collyre.

903. — Terre cuite. 0,07 \times 0,04.
Petit sphinx. Cf. N° 654.

392. — **Terre cuite.** 0,20 × 0,10.
Le dieu Bès. Cf. N° 829.

395. — **Terre cuite.** 0,12 × 0,05.
Le dieu Bès.

410. — **Terre cuite.** 0,10 × 0,09.
Chien.

390. — **Terre cuite.** 0,27 × 0,16.
Buste de femme : coiffure en pointe et terminée par une étoile. Gréco-romain.

413. — **Terre cuite.** H. 0,10.
Grotesque ou jouet d'enfant, sans valeur.

399. — **Terre cuite** H. 0,12.
Jeune homme bien portant, bien modelé, porte sous le bras gauche un vase ou instrument qu'il touche de la main droite. Cf. N° 402.
Gréco-romain.

386. — **Terre cuite.** 0,10 × 0,10.
Bas relief de tête (Bacchus indien), barbe à quatre longues stries dont la pointe s'avance, chevelure ramifiée ; partie supérieure de la tête encadrée. Caractère de l'œuvre et sens indécis.
Non égyptien.

394. — **Terre cuite.** 0,12 × 0,07.
Buste de femme; gréco-romain.

396. — **Terre cuite.** 0,14 × 0,06.

Relief d'une danseuse ou musicienne avec bélière en haut pour être suspendu.

Poche et orifice en bas servant de lampion.
Gréco-romain.

400. — **Terre cuite.** 0,20 × 0,07.

Statuette grecque debout à côté d'une amphore.

406. — **Terre cuite.** 0,20 × 0,07.

Buste de femme à coiffure montante avec le disque au sommet entre deux tresses. Deux grosses tresses retombent de chaque côté du cou, comme un *claft*. Sur la poitrine pend à un collier le disque à double uraeus. Les seins sont à peine marqués.

Spécimen curieux de l'art mixte égypto-gréco-romain.

410. — **Terre cuite.** 0,18 × 0,11.

Buste de femme, seins développés, chevelure à gros grains, bonnet en pointe avec un trou de suspension. Près de la base, proéminence percée servant de lampion.
Gréco-romain.

303. — **Terre cuite.** H. 0,195.

Enfant coiffé en pointe, porte une main à la bouche, et tient embrassé de la gauche, une torche.
Gréco-romain.

391. — **Terre cuite.** H. 0,15.

Femme accroupie sur une tonne cerclée, donne le sein à un enfant.
Gréco-romain ou palmyrénien.

401. — Terre cuite H. 0,18.
Personnage à coiffure circulaire semée de trous. Porte une étole sur une jupe courte.
Gréco-romain.

397. — Terre cuite H. 0,16.
Personnage à cheval. Mauvais travail, sans proportions.
Gréco-romain.

402. — Terre cuite. — H. 0,15.
Jeune homme joufflu, bien modelé, tenait un vase sous le bras et le touchait de la main droite.
Cf. N° 399. Gréco-Romain.

417. — Terre cuite 0,13 × 0,10.
Chat représentant la déesse Bast.

415. — Terre cuite. 0,10 × 0,10.
Chat. Gréco-romain.

411. — Terre cuite. H. 0,11.
Grotesque (fragmenté), sorte de dieu Bès (?)
Gréco-romain.

398. — Terre cuite. 0,13 × 0,11.
Sphinx à tête de femme, à seins prononcés; sur le côté de la base, une proéminence vide servant de lampion.
Gréco-romain.

405. — Terre cuite. 0,13 × 0,07.
Maisonnette simulant une construction en briques ou

en pierres, du genre des habitations égyptiennes, et servant de lampion. (?) Trou de suspension.

Partie horizontale de la vitrine.

455. 502. 530. 551. 456. 516. 452. 388. 530. 582. 601. 412. 791. 483. Terres cuites.

Bès ou *Bisou*, nain aux jambes courtes, gros ventre, masque difforme, mais de caractère heureux, qui écarte du dormeur les esprits et les démons qui rôdent dans la nuit.

Dans un sens bien entendu, on peut dire que les égyptiens étaient monothéistes. Leurs prêtres croyaient en un Dieu unique, âme invisible, mystérieuse, plus ou moins doué de personnalité, qui anime l'univers, et qui n'a pas de nom.

Les multiples divinités, à formes souvent bizarres, que nous trouvons dans la mythologie égyptienne sont des formes locales du dieu unique, des personnifications de ses divers attributs, ou encore la concrétisation de simples concepts théologiques. Matériellement, on peut classer les dieux du Panthéon égyptien en trois groupes: les dieux des morts comme Sokar, Osiris, Isis, Anubis, Nephtis etc.; les dieux des éléments comme Sib, Nout, Nou, Ptah, Sebek, Set etc.; et enfin les dieux solaires, comme, Râ Chou, Ammon, etc..

VITRINE DE DROITE

555. 551. 511. 553. 488. 463. 572. 474. 499. 500. 655. Terres cuites.

Isis allaitant Horus. Isis sœur et épouse d'Osiris, surnommée la grande mère divine, parce qu'elle a donné le jour à Horus (le soleil). Isis a deux formes principales : tantôt debout, elle est coiffée du disque et des cornes, ou du siège (qui sert à écrire son nom en hiéroglyphes); tantôt assise, elle allaite son fils Horus.

519. 486. 586. 512. 478. 532. 613. 439. 494. 563. 507. 537. 585. 599. 480. 504. 795. 505. Terres cuites.

Taourt ou Taouëris. Divinité à tête et à corps d'hippopotame, portait plusieurs autres noms comme *Rerat*, etc., et était la déesse féconde par excellence.

910. 513. 535. 509. 581. 538. 465. 557. 528. 576. 516. 592. 550. 498. 575. 588. Terres cuites.

Anubis, à tête de chacal, dit "l'ouvreur de chemin,, à cause de son flair, et parce qu'il précédait les cortèges funéraires vers l'occident; le protecteur des morts, gardien des tombeaux.

514. 527. 580. 471. 526. 517. 579. Terres cuites.
Thot, à tête d'ibis. Cf. N° 375.

384. Terre cuite.
Thot, cynocéphale Cf. N° 375.

531. 511. 560. 520. 476. 510. 561. 470. 443. 289. Terres cuites.

Ptah, un des plus anciens dieux de l'Egypte, est représenté sous les traits d'un enfant rachitique ou embryonnaire. Nous le trouvons ailleurs avec un corps momifié, coiffé d'un serre-tête. Il recevait un culte à Memphis, comme créateur du monde.

533. 475. 578. 589. 513. 462. Terres cuites.
Divinités solaires. Horus et Ra à tête d'épervier surmonté du disque.

451. 515. 453. 274. Terres cuites.
Horus enfant ou *Harpocrate*, ou le soleil renaissant, est représenté sous la forme d'un enfant portant la main à la bouche, et coiffé d'une mèche de cheveux.

409. Terre cuite à émail vert. H. 0,075.
Horus enfant. Sur le sommet de la tête est appliqué le scarabée consacré à Ptah; sur chaque épaule se tient un épervier; Isis et Nephtis, ses deux sœurs, le flanquent à droite et à gauche; au dos, adhère une autre grande déesse à ailes éployées, pendant que les pieds posent sur deux crocodiles reptés et formant base. C'est Horus cuirassé de la protection divine.
Pièce remarquable.

518—519. Terre cuite.
Horus entre ses deux sœurs, Isis et Nephtis.

591. 518. 522. Terres cuites.
Isis avec l'hiéroglyphe de son nom, (le siège) sur la tête.

VITRINE DE DROITE

491. 177. Terres cuites.
Le dieu *Chou*, les bras levés ; celui qui a séparé le ciel de la terre.

411. 410. 510. 552. 496. 531. 484. 816. Terres cuites.
Déesse *Bast* à tête de chatte représente la chaleur bienfaisante du soleil : était adorée à Bubaste.

901. 569. 489. 918. Terres cuites.
Déesse *Sekhet*, à tête de lionne, forme féminine du soleil ; elle passait pour la destructrice des ennemis du dieu. Bast est une seconde forme de Sekhet.

457. Terre cuite.
Nefer-Toum, fils de Sekhet, coiffé d'une fleur de lotus d'où émergent deux longues plumes, symbole du soleil levant.

464. Terre cuite.
Bœuf Apis, incarnation du dieu Ptah, nourri et vénéré à Memphis. Après sa mort, il devenait *feu Apis* ou *Osiris Apis*, était enseveli dans l'immense souterrain appelé Sérapéum, (découvert par Mariette en 1851, avec 64 de ces animaux.)

529. 525. 511. Terres cuites.
Dieux à tête de bélier, *Khnoum* et *Ammon*

506. 487. 495. 490. 497. 590. 431. 558. 573. 458. 492. 565. 559. Terres cuites.
Sphinx à tête de bélier. Symbole de divinité.

460. 473. 469. 577. 467. 574. 609. 724. 472.
Sphinx à tête de lion. Symbole de divinité.

562. 508. 600. Terres cuites.
Lièvre. Amulette, peut-être destinée à frayer un chemin au mort à travers les régions infernales. L'hiéroglyphe du lièvre signifie *ouvrir*; mais il a aussi le sens de *être, exister*. La déesse *Ounnout* était représentée avec la tête de lièvre. Un nom d'Osiris, *Ounnofer* „l'être bon" comprend le même hiéroglyphe.

414. 482. 610. 450. Terres cuites.
Cynocéphales, adorateurs du soleil levant, ou symboles de Thot.

459. Terre cuite.
Scène érotique. Homme et femme folâtrant.

598. Terre cuite.
Homme allongé, dans l'attitude d'un nageur; peut-être *Osiris Ourchou*, ressuscitant couché sur le ventre, et levant la tête.

461. 564. 570. 468. 501. 523. 517. 481. 204. 800 524. 515. 466. 485. 415. Terres cuites.
Diverses figurines et amulettes sans grande importance.

816—817. Papyrus
Fragment d'un Rituel funéraire, marge supérieure avec vignettes. Le *Rituel funéraire* ou *Livre des morts* était un recueil de prières et de formules à l'usage du défunt dans l'autre monde. Chaque momie en portait un exemplaire.

On voit ici :

Des personnes tirent sur une corde et amènent le chariot funèbre ;

Un prêtre encense le cortège qui vient ;

Une vache précède le cortège ;

Le défunt adore un dieu ;

Deux kiosques ; dans l'un d'eux, le mort est assis devant une table d'offrandes ;

L'hiéroglyphe de l'Occident ;

L'âme sous forme d'épervier à tête d'homme et tenant en main l'hiéroglyphe Tat, symbole de stabilité, de durée perpétuelle ;

Sur une barque, un pilote et un rameur, coiffé l'un de la couronne du Nord, l'autre de la couronne du Sud. Entr'eux deux, se tient sur une table un bélier (?) coiffé du disque et des cornes.

Deux lionnes, Chou et sa femme Tafnouit, adossées avec le soleil levant entr'elles.

Le sycomore sacré dont le tronc est figuré par les jambes et les pieds de la déesse Nouit. Du milieu de la verdure, celle-ci tend au voyageur d'outre-tombe, de l'eau et des aliments. Le défunt agenouillé reçoit ce rafraîchissement ;

Une déesse tient l'hiéroglyphe des souffles ;

Sur un segment de sphère, un oiseau ;
D'une fleur de lotus émerge une tête ;
Sebek à tête de crocodile ;
Un serpent à tête humaine ;
Oeil ailé sur jambes humaines ;
Petit autel chargé de fleurs et de fruits ;
Hathor vache...........

659. 661, 662. Terres cuites.

Tessères avec inscriptions démotiques. Les fragments de vases brisés servaient ainsi pour la petite comptabilité ou pour quelques textes religieux de moindre importance.

657. 660. 663. 658. 664. Terres cuites.

Tessères avec inscriptions coptes.

615. Bois.

Tablette de lecture copte, ou plutôt de nature magique, avec mots qui se répètent ainsi :

πιω, ιπω, πρρ, ρπρ, πρπ, ρππ; etc.

au haut quatre trous de suspension.

857. Terre trouvée dans des vases.

446. 858. (7 pièces). Moules d'amulettes comme le signe de vie et le scarabée.

444. Cachet à deux sphinx ailés, affrontés, avec griffes d'oiseau.

Travail plutôt assyrien.

782. Fiole de verre.

797. Polissoir en diorite.

808. Petite sphère en pierre dure.

701. Cachet de calcaire. Sceau, emblème d'éternité.

789. Osselet.

807. Petite olive trouée, en serpentine.

808. Petite olive en minerai.

809. Petite olive en calcaire.

793. Petit barillet de pierre noire très polie.

787. Manche en os.

785. Cuillerée en os pour les onguents.

783. Objet de toilette en ivoire.

781. Un Horus ou Saint-Georges en ivoire.

786. Spatules en ivoire.

788. Peigne.

790. Etui à parfums, à trois compartiments.

818. Dés.

Sous la vitrine:
831. Bois. H. 0,63.
Grand chat.

830. **Plâtre.** 0,42 × 0,24.

Horus sur les crocodiles, tient d'une main deux serpents et un lionceau, de l'autre deux serpents et une gazelle et un scorpion. Au dessus de lui, la tête grima-

çante de Bès. De chaque côté, une tige portant soit l'épervier, soit la double plume. Le texte en colonne verticale placé au revers de ce monument avait pour vertu d'éloigner les animaux malfaisants, de la maison dans laquelle il était déposé. L'original de ce moulage est à Ghizeh.

832. Bois. H. 0,16. Long. 0,42. Larg. 0,31.
Tabour t provenant d'un tombeau.

Première vitrine de face.

Rayon supérieur.

Contre le mur en tapisserie:
890. Laine.
Fragments d'étoffe copte.

Sur l'étagère:
882. 883. Toile.
Rouleaux de linge ayant probablement servi à envelopper une momie.

835. Sparterie. H. 0,22 Diam. 0,19.
Panier à couvercle, affectant la forme de l'hiéroglyphe *ta*, (Brugsch 565), peint à l'intérieur.

836. Sparterie. H. 0,26. Diam. 0,21.
Panier semblable au précédent (835) contenant en grande quantité des perles en cornaline, lazuli etc. Quelques-unes adhèrent encore aux parois.

Deuxième rayon.

Contre le mur en tapisserie :
851. Toile stuquée et peinte. 0,40 × 0,24.

Provient du pectoral d'une momie. En haut, le disque ailé entre deux éperviers. Au centre, le scarabée à ailes éployées entre deux *oudja* (œil mystique), et entre deux Osiris.

Plus bas la momie étendue sur un lit, entre Isis et Nephtis affrontées. Sous le lit funèbre, des vases décorés. Tout à fait au bas, une grande caisse de momie à demi-démolie.

887. Laine. H. 0,35 × 0,35.

Fragment de tapisserie copte à quatre médaillons contenant chacun un personnage. Au centre un Horus ou Saint Georges à cheval. Couleurs vives, bien conservées.

889. Laine.
Bande d'étoffe copte à belle couleur rouge.

641. Toile stuquée et peinte. 0,16 × 0,10.

Provient d'une momie. On y représente le mort étendu sur un lit en forme de lionne dont la queue retombe en anse sur la momie. Sous le lit, quatre vases de chaque côté, trois boucles de ceinture nommée *Ta*, talisman qui plaçait sous la protection de Horus, qui ouvrait les routes, et qui donnait droit aux aliments produits par les champs infernaux.

832. Toile stuquée et peinte 0,29 × 0,20.

Anubis tenant une plume et Horus épervier.

Sur l'étagère :
824. Albâtre. H. 0,28.
Vase canope à couvercle tête d'Anubis, (par erreur, l'inscription est d'Amset); au nom de Hor-oudja; contient encore de la terre du Nil.

828. Albâtre. H. 0,17.
Couvercle de canope, tête d'homme.

825. Albâtre. H. 0,27.
Vase canope tête de cynocéphale (Hapi).

Troisième rayon.

143, 140, 151, 139, 117, 148, 149, 150, 146, 144, 159, 152, 142, 145, 141, 207, 190, 154, 175, 157, 179, 165, 155, 171, 170, 268, 194, 198, 153.

Terres cuites émaillées vert ou bleu.

Statuettes funéraires ou *ouchebti*. Ces statuettes funéraires portent le nom du personnage dans le tombeau duquel elles ont été trouvées, en nombre plus ou moins considérable. Parfois, le sujet est représenté avec son costume d'homme ou de femme, mais presque toujours le corps est momifié, osirifié; les bras seuls sortent de la gaîne et tiennent des instruments aratoires comme le hoyau et le sac de semence.

Les statuettes funéraires devaient remplacer le personnage dont elles portent le nom et les titres, lorsqu'il serait appelé à la corvée dans les

champs d'Outre-tombe. De là, leur nom égyptien de *Ouchebti* qui signifie les *répondants*. Le texte qui les recouvre est relatif à cette substitution, et c'est le sixième chapitre du livre des morts, ou bien un simple vœu d'illumination, c'est-à-dire d'assimilation aux dieux solaires en faveur du défunt.

Les *Ouchebti* se faisaient en toutes sortes de matière; les plus anciennes connues sont en bois, puis en albâtre, grès rouge, terre émaillée, calcaire: celles que contiennent cette vitrine proviennent toutes de la trouvaille de Grébaut à Déir-el-Bahari, et la plupart portent le nom de quelque prince ou princesse, prêtre ou prêtresse d'Ammon de la XXIme dynastie: Ist-m-Kheb, Ramaka, Masahirt, Nesi-Khonsou, Hont-taoui, Ouser-hat-mes, Merit-Amen, Bak-n-Maout, Ankh-Hor, Djet-Ptah-Ankh, Ankhf-n-Khonsou, Khiroub, Nesi-Amen, Nes-ta-neb-taoui, Djanofer etc., etc.

Quatrième rayon.

180, 262, 176, 164, 191, 177, 267, 173, 178, 162, 312, 285, 260, 271, 266, 184. 196, 269, 195, 169, 192, 201, 158, 265, 197, 188, 193, 200, 270, 174.
Terres cuites émaillées. *Ouchebtis*.

Cinquième rayon.

185, 204, 276, 279, 261, 217, 202, 166, 181, 218,

199, 277, 172, 163, 189, 286, 283, 203, 276, 206, 183, 186, 272, 167, 182, 287. 273, 264, 271, 283, 205, 284, 268, 290, 275, 282, 281.

Terres cuites émaillées. *Onchebtis.*

Sous la vitrine.

900. **Bois.** H. 0,60.

Tête de masque de momie, détachée d'un couvercle de cercueil.

Deuxième vitrine de face.

Rayon supérieur.

Contre le mur, en tapisserie :
881. 886. 888. **Laine.**
Fragments d'étoffe copte brodée.

Etagère:
435. 436. **Bois.** 0,21.

Deux *uraeus* ou serpents lovés, couronnées du disque, avec appendice pour être fixées et aussi une bélière au sommet pour être suspendues. La première est peinte, la deuxième dorée. Emblème de royauté, accessoire servant à la coiffure des dieux et des rois.

356. **Bois.** H. 0,54. Long. du socle: 0,40.

Statue d'Osiris-momie coiffé des cornes (tombées) et des plumes. Les bras ne sortent pas de la gaine. Barbe. Face au dieu, un épervier accroupi figure l'âme du défunt. Sur la statue et le socle, se déroule l'inscription dite SOU-TI-HOTP qui assure le ravitaillement au défunt appelé ici Oun-nofer.

Ecriture hiéroglyphique assez cursive.

DEUXIÈME VITRINE DE FACE

361. Bois. H. 0,65.

Statue d'Osiris coiffé de deux cornes (tombées) surmontées du disque et des deux plumes. Barbe tombée, Figure dorée; Corps momifié, sans que les bras paraissent. Bel exemplaire. Sur le socle, face au dieu, l'épervier accroupi (souvent à tête humaine) figure l'âme.

Décoration noire et ocre.

362. Bois. 0,52; long. du socle: 0,27.

Statue d'Osiris coiffé de deux cornes (tombées) surmontées du disque et des deux plumes. Corps momifié.

359. Bois. H. 0,10.

Epervier accroupi détaché d'une scène pareille aux précédentes.

Décoration bleu et rouge.

Deuxième rayon.

Contre le mur en tapisserie:

853. 851. Toiles stuquées et peintes.

La première est un pectoral de momie avec le scarabée à ailes éployées, dit, *scarabée du cœur*.

Étagère:

352. Bois. H. 0,34.

Statuette funéraire représentant le mort momifié, genre d'*Ouchebti*.

(En mauvais état).

418. Bois. H. 0,20.

Statuette funéraire représentant le mort non momifié, mais en robe longue.

Anépigraphe, travail médiocre.

351. Bois peint. H. 0,45.

Statue d'Osiris, (barbe, plumes, et disque tombés). Devant lui. et non face à lui, l'épervier accroupi. Nom du défunt illisible.

319. Bois. H. 0,225.

Statuette funéraire. Inscription de 8 lignes (sixième chapitre du livre des morts), pour l'illumination ou la clarification du défunt.

Assez joli et bien conservé.

360. Bois peint. H. 0,55.

Statue d'Osiris adoré par l'épervier accroupi. L'oiseau, les cornes, la barbe, ont disparu. Décoration médiocre.

350. Bois. H. 0,21.

Statuette funéraire avec l'inscription du sixième chapitre du Livre des Morts. Le défunt porte deux hoyaux et deux sacs de grains.

Assez bonne facture.

856. Bois. H. 0,27.

Fragment de statuette funéraire ou d'une très petite boite de momie.

Sans importance.

363. Bois. H. 0,19.

Statuette funéraire, rongée et mutilée.

358. Bois. H. 0,375.

Statuette funéraire d'un prince, décorée, avec une cheville pour être fixée sur un pied.

Troisième rayon.

325. 321. 307. 320. 306. 316. 314. 312. 315.
313. 309. 308. 318. 324. 329. 337. 223. 336.
319. 311. 332. 350. 310. 327. 328. 326. 331.
334. 335. 317. 222. 339.

Terres cuites émaillées.

Oucheblis, en général très anciens et très beaux.

Quatrième rayon.

252. 298. 322. 250. 259. 256. 251. 257. 253.
323. 258. 255. 333. 299. 254. 235. 301. 169. 242.
291. 305. 234. 293. 210. 296. 300. 239. 241.
238. 236. 304. 302. 303. 297. 227. **Terres cuites émaillées.**

Oucheblis de l'Ancien Empire; très jolie facture

Cinquième rayon.

231. 292. 288. 234. 295. 244. 280. 219. 221. 213.
216. 215. 214. 220. 245. 217. 187. 233. 237. 212.
211. 230. 316. 318. 225. 317. 338. 158. 311. 313.
291. 226. 310. 224. 311. 315. 232. 228. 249. 218.
229. 208. 209. 210. 909. 908. 912. 931. 907. 905.
901. 419. **Terres cuites émaillées.** *Oucheblis.*

Sous la vitrine.

842. **Bois.** 0,59 × 0,37.

Stèle funéraire cintrée.

Dans le cintre, disque ailé d'où retombe une double uraeus. Au dessous, scène d'offrande double. D'un côté, le défunt adore Ra-Harmakhis (soleil levant) et lui présente des offrandes; de l'autre côté, le même adore Tum (soleil couchant), le dieu d'Héliopolis. Sui-

vent deux petites hymnes récitées par le défunt, à peu près en ces termes:

Gloire à toi Toum, dans tes beaux parcours! quand tu apparais sur ton excellente barque, dans le ciel! quand tu avances vers la terre, en paix! quand tu navigues sur le ciel dans Antou! Tu viens et les dieux s'inclinent devant toi et t'acclament et te chantent! Ta belle face soit propice sur le défunt (Osiris) prêtre de Mont seigneur de Thèbes, Ankhf-n-Khonsou juste de voix, fils du prêtre de Mont seigneur de Thèbes Djeser Amen, juste de voix! Sa mère était la dame de maison Nesi-Khonsou.

Gloire à toi quand tu te lèves dans Ser, quand ta lumière parait à l'Orient du ciel! Grand de terreur dans ton Naos? Les dieux t'invoquent, les dieux t'écoutent!....

O Maître du repos, ta belle face soit sur le défunt (Osiris) prêtre de Mont seigneur de Thèbes, Ankhf-n-Khonsou juste de voix, fils du défunt prêtre de Mont, seigneur de Thèbes, Djeser-Amen juste de voix. Sa mère était Nesi-Khonsou. (Rec. des Trav. XV, 197).

Vitrine de gauche.

Rayon supérieur.

820. Albâtre. 0,16. Diam. sup. 0,16.
Vase en forme de cône tronqué.

421. Albâtre. H. 0,09. Diam. 0,11.
Vase à panse ronde, court sur pied et de goulot.

425. Albâtre. 0,09.
Fiole.

827. Calcaire. 0,34.
Vase canope à couvercle de tête de cynocéphale.

419. Albâtre. 0,05. Diam. 0,09.
Coupe.

819. Albâtre. 0,10.
Vase à panse lenticulaire, à petit goulot et sans pied.

377. Albâtre.
Couvercle de canope, (tête de cynocéphale).

389. Albâtre. H. 0,05.
Couvercle de canope, (tête de chacal).

826. Albâtre. H. 0,31.
Gourde lenticulaire.

421. Albâtre. H. 0,09.
Petit vase pansu à pied et goulot courts.

823. Albâtre. H. 0,15.
Vase en forme de cône tronqué.

378. Albâtre. Couvercle de canope (tête d'homme).

822. Albâtre. H. 0,09. Diam. 0,25.
Grande belle coupe.

422—423. Albâtre H. 0,05.
Petit vase à parfums, pansu et court sur pied.

381. Albâtre.
Couvercle de canope. (tête d'homme).

Deuxième rayon.

6. Bronze. 0,32.

Epervier coiffé des deux couronnes et de l'uraeus. (Horus).

Cette statuette de dieu et presque toutes celles qui suivent ont encore trait aux morts. Comme plusieurs inscriptions l'indiquent, elles étaient vouées à tel ou tel dieu pour qu'il donnât vie et vivres à tel ou tel défunt, soit qu'elles aient été déposées dans les temples, soit qu'elles aient été jointes aux autres amulettes du tombeau.

71. Bronze. H. 0,06.

Petit Horus épervier coiffé de la double couronne et de l'uraeus.

56. Bronze. H. 0,12.

Le même Horus épervier sur un socle de bronze.

136. Bronze H. 0,055.

Idem.

41. Bronze. H. 0,32.

Horus épervier coiffé comme les précédents, et contenant une momie d'épervier, comme on voit sous la queue. Sur le socle, une inscription: *Puisse ce Horus donner vie, santé et présents au défunt X fils de X!*

94. Bronze. H. 0,03.

Chatte (déesse Bast) accroupie sur l'arrière train.

109. Bronze. H. 0,09.
Trois chats de front sur un socle de bronze.

81. Bronze.
Tête de chat.

23. Bronze. H. 0,13.
Déesse en pied, à tête de chat (Bast) et tenant en main la tête de bélier à collier et à disque qui orne les proues des barques sacrées.

48. Bronze.
Chat.

Contre le mur en tapisserie :
54—55. Bronze. Long. 0,41. × 0,48.
Deux poches au bout de longues tiges finissant en crochet. Ustensiles de sacrifices.

38. Bronze. 0,03.
Tête de chat.

51. Bronze. H. 0,17.
Grosse tête de chat.

29. Bronze. H. 0,18.
Chat accroupi sur un socle de pierre.

52. Bronze. 0,17.
Tête de chat.

25. Bronze. 0,10.
Petit chat accroupi.

15. Bronze. H. 0,32.

La déesse Sekhet, à tête de lionne, à robe collante, couverte du disque et de l'uraeus.

36. Bronze. H. 0,14.

La déesse Sekhet; les yeux et l'uraeus portent des traces de dorure.

Troisième rayon.

2. Bronze. H. 0,16.

Statue assise d'un dieu à barbe avec la coiffure de Khonsou, croissant et disque lunaire, surmontée de la couronne appelé *atef*.

18. Bronze. H. 0,20.

Statuette en pied d'Ammon; à robe serrée jusqu'aux chevilles; tient en main une colonnette s'évasant au sommet en fleur de lotus (symbole de rajeunissement et de vigueur).

8. Bronze. H. 0,21.

Statuette du dieu Ptah tenant des deux mains un sceptre *heq*..

La tête et le sceptre sont endommagés. La statue entière était dorée.

33. Bronze. H. 0,13.

Imhotep fils de Ptah, dieu de la médecine, assis, lisant un papyrus, coiffé du serre-tête comme Ptah.

86. Bronze. H. 0,06.

Imhotep accroupi sur son séant et lisant. Au dos, une languette sans raison d'être apparente.

VITRINE DE GAUCHE

50. Bronze H. 0,17.

Mât (?), "déesse de la vérité" en robe serrée, les bras allongés en avant. La plume qui devait surmonter sa tête est tombée.

16. Bronze. H. 0,125.

Statuette en pied d'un prince en marche, tenant d'une main un objet endommagé, faucille ou boumerang.

93. Bronze. H. 0,06.

Statuette d'Imhotep ou d'un scribe qui paraît lire un papyrus.

97. Bronze. 0,05 × 0,03.

Sphinx à tête humaine, forme de Harmakhis soleil levant.

49. Bronze. H. 0,15. Diam. 0,09.

Grand vase cylindrique suspendu, à anse de panier.

58. Bronze.

Sur une tige ronde creuse (0,27) un prince agenouillé (H. 0,035) adore en étendant les mains, son propre cartouche vide (0,06) placé devant lui; pendant curieux de cette scène ou un roi sacrifie à son propre *double*.

45. Bronze. 0,24. Enverg. 0,24.

Paire de cornes pour une coiffure d'Apis.

Nous trouverons plus loin d'autres accessoires du même genre. On les adaptait aux statues, quand celles-ci étaient fabriquées de plusieurs sortes de matières, ou

qu'elles étaient de dimensions trop grandes pour être fondues d'une pièce.

79. Bronze. H. 0,12.
Petit autel à quatre pieds.

57. Bronze. Diam. 0,11.
Bol.

59. Bronze. 0,19.
Tige. Acrotère à tête de lion. Une bélière sous le mufle de l'animal.

53. Bronze. 0,20 ✕ 0,08.
Deux lions appareillés sur une plaque de bronze semblent avoir supporté une chose disparue: peut-être Chou et Tafnouit portant le soleil levant figuré sur l'horizon

Quatrième rayon.

Sur les deux étagères :

28. 21. 47. 4. 13. 5. 11. 108. 42. 24. 99. 65. 60. 92. 100. 67. 98. 96. 66. 3. 20. 26. 61. 920. 124 Bronze.

Série d'Osiris, dieu des morts.

Le N° 42 porte une inscription "*qu'il donne la vie à X!*"

81. Bronze. 0,10.
Bœuf Apis avec le disque à uraeus entre les cornes. Sur le cou est simulé un collier à 5 rangs de cordes et un de perles. Plus avant sur l'encolure, au dessus des jambes deux ailes sont dessinées. Sur le milieu du dos, un quadrillé; deux autres ailes sont figurées à la naissance de la queue. Sur le socle on lit: *que ce Hapi donne* vie à X!

43. 63. 101. 89. 138. Bronze.
Bœuf Apis.

69. Bronze. H. 0,13.
Min ou Khem, dieu de la génération, ithyphallique, porte un bracelet à l'arrière bras, et lève haut un fouet; était adoré à Akhmim ou Panopolis.

88. Bronze. H. 0,15.
La déesse Nohem-Naït (?) coiffée de l'uræus et d'un édicule ou vase rectangulaire à anses latérales, porté sur un tortillon.

30. Bronze. H. 0,19.
La déesse Isis.

1. Bronze. H. 0,14.
Dieu à tête et cou de serpent, pieds en marche (nom inconnu). Ce qui reste des bras ne permet pas de restaurer le geste. Les quatre déesses de l'ogdoade héliopolitaine avaient des têtes de serpents.

19. Bronze. 0,07.
Le dieu Ra (?).

(Deuxième étagère, à la suite des bœufs Apis.)

90. Bronze. 0,07.
Anubis à tête de chacal.

777. Bronze. H. 0,03.
Le dieu Ptah embryon.

27. Bronze. H. 0,08.
Statuette d'un personnage quelconque.

64. Bronze. H. 0,09.
Dieu à tête d'épervier coiffé du disque (Ra)?. Des deux mains, il porte une flûte (?) vers la bouche.

122. Bronze. H. 0,04.
Buste de Jupiter.

105. Bronze. H. 0,06.
Tête d'épervier sur une tige creuse.

116. Bronze. H. 0,06.
Tête de bélier avec large collier rond sur une tige creuse. Se plaçait à l'avant et à l'arrière des barques sacrées.

75. 76. Bronze. L. 0,075.
Idem.

121. Bronze. 0,04. × 0,05.
Petite table d'offrande. L'offrant est à genoux au bord, devant quatre pains et deux vases. Deux cynocéphales font acolythes aux deux coins. Sur le bord opposé, un épervier, avec deux autres éperviers comme acolythes aux deux coins.
Deux bélières en arrière du personnage.

126. H. 0,06.
Statuette de femme tenant des deux bras, sur une tête énorme, disproportionnée, un objet cassé, table ou cuvette.

770. Bronze. H. 0,025.
Chat ou lapin armé.

Cinquième rayon.

En tapisserie contre le mur.
916. Bronze. H. 0,05. Diam. 0,015.
Vase de sacrifice destiné au mort. Oreillettes.
Prov. Chypre.

115. Bronze. H. 0,085. Diam. 0,02.
Vase de sacrifice destiné au mort. Le fond représente une corolle de lotus surmontée d'une série de fleurons semblables plus petits. Dans la partie cylindrique, double scène funéraire: un orant, devant un petit autel qui porte une fleur, offre au dieu Khem ou Min: symétriquement, scène semblable avec Horus. Le rebord supérieur, figurant le firmament, forme un registre décoré de deux barques sacrées portant le disque du soleil. Ce vase et les suivants sont remarquables par eux-mêmes et par leur provenance *Chypriote*. Voir **Cesnola**, Salaminia Pl. IV, N° 11.

111. Bronze. H. 0,085. Diam. 0,025.
Vase pareil au précédent. Min ou Khem se trouve devant un autel chargé. Derrière lui, Anubis, avec un grand sceptre, puis Isis, Nephtis et Horus. (?) Le rebord supérieur ou firmament a quatre barques solaires
Provenance: Chypre.

117. Bronze. H. 0,07. Diam. 0,02.
Vase pareil au précédent. Un offrant devant une table sacrifie à Min ou Khem. Sous le bras levé du dieu, le signe de la beauté, *nofer*, puis derrière ui deux déesses tenant de grands sceptres, et un

dieu à tête de bélier (?). Le registre supérieur a quatre barques solaires.
Provenance. Chypre.

138. 129. 130. Petits cercles de bronze, les deux premiers à fil simple, le dernier à fil double tressé.

Sur l'étagère:
85. 95. 70. 14. 113. 17. Bronze. H. de 0,09 à 0,15.
Le dieu Nefer-Tum coiffé du lotus d'où sortent deux plumes, (avec ou sans bélière de suspension).

46. 68. 129. 127. 915. Bronze. H. de 0,04 à 0,17.
Le dieu Horus enfant ou Harpocrate sans coiffure ou avec diverses couronnes.

44. Bronze. H. 0,20.
Horus enfant coiffé de l'*atef* et de la mèche (tressée). Inscription votive funéraire mutilée " *qu'il donne la vie* " etc.

7. Bronze. H. 0,19.
Horus enfant assis, coiffé comme Ammon.
Facture soignée.

110. Bronze. H. 0,095.
Horus enfant, assis, coiffé de la couronne blanche.

37. Bronze. H. 0,15.
Horus enfant debout, serrant d'une main un petit volatil; sur la prolongation du socle un petit personnage se tourne vers lui en adoration. C'est le mort à l'intention duquel la statuette a été offerte, et à qui le dieu enfant

apporte de la nourriture.

L'inscription dit: que ce Harpocrate Samtaoui *(celui qui domine sur les deux terres réunies*, un des noms de Horus) donne vie à Pkhrout fils de X.

L'ensemble est d'un joli travail.

33. 80. 103. 84. 125. Bronze. H. de 0,06. à 0,18.
Horus enfant

217. 87. 22. 91. Bronze. H. de 0,075 à 0,17.
Isis allaitant Horus.

Deuxième étagère du cinquième rayon.
74. Bronze. 0,08. × 0,025.
Petit crocodile allongé à plat sur un socle : cet animal était consacré à Sebek.

110. bronze. 0,045 × 0°,02.
Petit serpent enroulé sur un socle. Certains serpents représentaient certaines divinités comme le dieu Naheb-Kaou, d'autres étaient le symbole du mal.

114. Bronze. 0,045. × 0,02.
Morceau de bronze carré, avec échancrures aux extrémités.

112. Bronze. 0,05 × 0,015.
Petit saurien.

118. Bronze. 0,03 × 0,01.
Petit saurien.

73. Bronze. 0,12 × 0,065.

Grande tige carrée, creuse. A l'extrémité se dresse l'uraeus coiffée de la double couronne. Accessoire d'un meuble, acrotère.

106. Bronze. 0,10 × 0,02.
Crocodile sur un socle.

72. Bronze. 0,03 × 0,038. L. 0,045.
Crocodile.

776. Bronze. 0,03 × 0",038.
Oiseau de proie dressé sur une chevrette terrassée, Aorun d'Hibonou, ou Horus-chasseur.

107. Bronze. 0",08 × 0,02 × 0,045.
Petite table d'offrandes, creuse, avec un trou à chaque coin.

89. Bronze. H. 0,06.
Un ours debout, lève les pattes de devant.

62. Bronze. 0,035 × 0,04.
Oie, symbole d'Ammon.

137. Bronze. H. 0,05.
Ichneumon ou rat (?).

83. Bronze. H. 0,03.
Disque ou anneau placé sur un autel.

638. Bronze.
Fragment d'anneau.

778. Bronze. H. 0,01.
Petite grenouille *(heq)*, exprime l'idée de la renaissance.

77. Bronze. H. 0,055. Enverg. 0,10.
Buste de Sphinx, ailé, coiffé du *claft*.

120. Bronze. H. 005.
Tête de levrier avec prolongement pour être adaptée.

85. 131. 132. Bronze.
Sept anneaux.

135. Bronze. H. 0,045.
Deux uraeus coiffées de la couronne blanche et du disque, flanquées des deux plumes. Adossées et adhérentes.

84. Bronze. 0,045.
Petit quadrupède. (chien) (?).

780. Argent.
Bague, chaton vide.

133. Fers de Flèche. (0,07.)

134. Bronze. H. 0,045.
Plume d'autruche symbolisant la royauté.

9. Bronze. H. 0,16.
Corne de rhinocéros. (?)

10. 12. Bronze. H. 0,16.
Manches, à tête de Hathor, de l'instrument de musique appelé sistre.

78. Bronze. H. 0,13.

Une plume, une uraeus, sur une corne, formant la moitié d'une coiffure de dieu.

40. Bronze. H. 0,13.
Double plume, accessoire de coiffure, symbolisant la double domination de Haute et Basse Egypte.

89. 103. 104. Bronze. H. 0,06 à 0,10.
Uraeus.

Partie horizontale de la vitrine de gauche.

Première étagère:
640. 641. 642. Trois chapelets de perles attachés à des scarabées émaillés, à ailes éployées.

Le scarabée dont le nom égyptien *Khéper* signifie aussi "devenir" devint naturellement le symbole de l'existence de l'homme, et de ses devenirs successifs dans l'autre vie, outre qu'il était consacré au dieu Ptah, qui est un dieu créateur. On le plaçait sur le cœur des momies, et on le portait comme phylactère. Sans cesser d'être amulette, le scarabée devint bijou, bague, boucle d'oreille, collier etc. Peut-être, a-t-il servi aussi de cachet.

Sur la partie inférieure, généralement plate, on gravait soit le nom de la personne à qui il était destiné, soit des dieux, soit des cartouches de rois régnants ou d'anciens rois restés fameux dans la mémoire du peuple, des

VITRINE DE GAUCHE

noms divins, des hiéroglyphes de vie, de puissance, de durée, ou même de simples combinaisons de lignes. Quelquefois le plat est resté nu, sans gravure. Au fond, le scarabée valait par lui même comme emblème du "devenir" et tout le reste ne pouvait guère qu'accentuer cette signification.

738. 895. 736. 740. 734. 726. 731. 735. 732. 730. 727. 728. 737. 739. 733. 774. 931 à 928. 665 à 722. 741 à 773.

Scarabées du cœur et scarabées ordinaires. Les premiers sont plus grands et à ailes éployées. (Quelques-uns des seconds comme le Nº 726 etc. sont faux et ont été laissés à dessein dans la collection).

775. Trois scarabées dont un en cornaline et deux en en améthyste.

800. 810 à 813. 814. 816. 817. 798 (24 pièces). *Oudjas* ou yeux mystiques, sont les yeux du dieu Ra et dieux eux-mêmes, soleil et lune vainqueurs des ténèbres. Lié au poignet ou au bras, l'*oudja* protégeait contre le mauvais œil, les malédictions, et contre la morsure des serpents.

815. Neuf amulettes en forme de tête de chacal ou d'Anubis. (Émaillé).

689. Neuf chapelets de perles émaillées attachés à des statuettes d'Anubis.

806 à 809. 4 statuettes d'Anubis émaillées.

Deuxième étagère:

688. Réseau de pendeloques émaillées.

725. Bol contenant diverses amulettes et fragments d'amulettes.

792. Jolie bague à émail bleu surmonté d'un poisson.

799. 802. Deux jetons, l'un en pierre, l'autre en terre cuite émaillée.

803. Petit cylindre de pierre.

805. Terre cuite. Jeton avec la figure de Bès.

801. Terre cuite. Jeton carré avec Hathor ou Isis.

813. Terre cuite. Petit Ptah embrassant un épervier.

798. Terre cuite émaillée. H. 0,11.
Grand signe *Tat*, emblème de stabilité et de durée perpétuelle. Sorte d'autel à quatre degrés.

804. Huit *Tat* émaillés.

521. 519. 566. 567. 568. 571. 581. 583. 587. 593. 594. 595. 597. 602 à 608. 611. 612. 614. 615. 616. 617 à 636. 613. 723.
Collection d'amulettes et de figurines, *Oudja*, petit Bès, jetons, perles. Les quelques petites colonnettes en forme de tige de lotus, (toujours en feldspath ou émaillées de vert) qui s'y trouvent sont un symbole de rajeunissement. Leur nom était *ouadj* et elles servaient de sceptre aux dieux.

906. 911. 2 chapelets de Cornaline.

781. Chevet.

637. Douze chapelets de pendeloques émaillées dont plusieurs attachés à des statuettes d'Anubis.

418. Fragment d'Isis........ Cf. N° 591. Page 34.
729. Scarabée............. Cf. N° 730. „ 63.
932. Collier.............. Cf. N° 637. „ 65.
539. Taouëris............ Cf. N° 512. „ 33.
503. Ouchebti Cf. N° 231. „ 47.
479. Ptah Cf. N° 531. „ 33.
558. Isis Cf. N° 591. „ 34.
493. Ptah Cf. N° 531. „ 33.

Sous la vitrine:

137. Albâtre. H. 0,41.
Vase canope à couvercle (tête d'homme).

Sous les fenêtres.

865. Calcaire. 0,92 \times 0,73.
Stèle funéraire représentant des scènes d'offrandes au mort, et destinée à perpétuer, d'une manière mystique, son ravitaillement en aliments de toutes sortes. Celle-ci concernait plusieurs membres de la corporation des menuisiers de la nécropole de Thèbes, (comme on voit plusieurs graveurs, sans lien de parenté, reposer dans un même tombeau, celui dit *des graveurs*, (voir Scheil, Mémoires de la Mission Française. V. 4.

Ce sont trois groupes de menuisiers Amen-mes et sa mère Mà Nofer, Ken-Amen et sa femme Ket-Ari, Nofer-renpit et sa femme Ta-Ant, auxquels les frères ou sœurs, fils ou filles, déjà morts ou encore vivants présentent des offrandes.

Dans le registre supérieur, à gauche, on voit Amen-Mes tenant en main un ciseau de menuisier entre deux épis de blé.

Notre stèle avait une bordure supérieure qui a été sciée.

864. Calcaire. 0,70 × 0.51.

Fausse porte tenant lieu de stèle, appelée encore *Porte de la fente*, par où l'âme pouvait entrer et sortir.

Scène d'offrande à Osiris, et à divers défunts: Nii, Aa, Tabtoua, etc.

862. Calcaire. 0,45 × 0,34.

Stèle cintrée. Scène d'adoration à Osiris, Min, Horus, Anubis, Isis, et Nephtis par la dame Tagerseb, prêtresse de Min.

Provenance présumée: Akhmim.

438. Calcaire. 0,47 × 0,21.

Table d'offrandes mystique où les mets étaient figurés. Il y avait ici deux sections avec sept vases taillés dans chacune.

803. Calcaire. 0,27 × 0,29.

Table d'offrandes, avec le signe de la beauté *Nofer* au milieu, flanqué de deux récipients en forme de cartouche.

861. Basalte. 0,32 × 0,60.

Table d'offrandes avec vases et pains en relief, au nom du roi Khnoum-ab-Râ ou Amosis II (Dynastie XXVIme de Sais 666—527 avant J. C.)

Provenance: Asie Mineure.

860. Calcaire. 0,57 × 0,36.

Stèle en forme de *Porte de la fente*. Le défunt n'a pas de nom propre. Les proscynèmes sont au nom du " Féal du mystère " *sine addito*.

859. Calcaire. 0,89 × 0,63.

Stèle cintrée royale de très bonne époque. Le roi sacrifie à Amon et à Maout. La stèle est inachevée. Les discours des dieux n'ont pas été gravés. Les cartouches sont restés vides. Amon et Maout y sont désignés comme seigneurs de Pa-Biout et de Chonit-Khadj-anbou, dans le Delta.

Pour toutes ces stèles voir Rec. des Travaux. XV. p. 197 et suiv.)

Hors de la salle égyptienne.

Le *sarcophage* de Tabnith, destiné d'abord à un officier égyptien, Penephtah, comme il ressort de l'inscription gravée sur le couvercle.

(Voir le catalogue des monuments funéraires, N° 90, page 70.)

Hors du Musée.

930. *Dans la cour, à côté de l'entrée des caves :*
Bloc cubique (0,40 de côté) de **syénite**

L'une des faces porte l'image du dieu *Chou* qui, un genou à terre, soutient des deux bras tendus la voûte du ciel ou *Nouit*. Cette figure est certainement authentique.

Quant aux hiéroglyphes mal dessinés, mal alignés, susceptibles de nul sens, qu'on lit sur une autre des faces, ce sont des signes de fantaisie authentiques.

Rec. des Travaux, XV. 175—176.)

Provenance Ak-Hissar. (Thyatire).

Près de la colonne en tige de palmier :

929. Sphinx décapité en **syénite**. H 0,60. Long. 1,33.

Problablement apporté par Théodose le grand en 390, avec l'obélisque de Toutmès III.

Provenance première : Héliopolis. (?)

Provenance dernière : Constantinople.

A l'Hippodrome : (At-Méïdan).

Grand obélisque de Toutmès III (1600) en **syénite**, apporté d'Héliopolis à Constantinople par Théodose le Grand après sa victoire sur Maxime (390). La partie inférieure a été rognée. Hauteur: 30 mètres environ et 2 mètres de large à la base. Au sommet de chaque face, une petite scène encadrée représente Toutmès agenouillé tendant une offrande à Amon-Ra. Sur chaque face, avec peu de variantes, se lit le nom du *double* royal dans un étendard frangé, le prénom *Ra-men-Kheper* dans le cartouche, et des titres comme "choisi de Ra, aimé de Ra, roi de haute et Basse Egypte etc.

La partie spécifique des quatre colonnes de texte dit que "Ce prince puissant a vaincu la terre entière, qu'il a étendu ses frontières jusqu'aux extrémités de Naharin (pays entre le Balikh et l'Oronte); qu'il a passé le grand fleuve de Naharin (l'Euphrate), et qu'il a remporté la victoire à la tête de ses soldats; qu'il est le nourrisson de Toum (soleil couchant), bercé sur les bras de la mère des dieux, le seigneur des panégyries: que sa royauté est stable comme celle de Ra dans le ciel, qu'il a élevé ce monument en l'honneur de son père Ammon, le maître des trônes de Haute et Basse Egypte."

Cet obélisque est certainement un des plus beaux, sinon le plus beau, qui ait été importé en Europe. Au point de vue artistique, il y a tel signe hiéroglyphique, comme le buste du lion, ou la chouette, qui vaut à lui seul tous les bas-reliefs du piédestal ajouté par Théodose.

ERRATA.

Page 36, ligne 19, corriger N° **204** en **596**.— Page 39, ligne 2, corriger N° **908** en **806**. — Page 43, ligne 23, corriger **271** en **220**. — Page 43, ligne 23, corrigez **195** en **193**. — Page 44, ligne 1, corriger N° **276** en **278**. — Page 44, ligne 3, corriger N° **268** en **168**. — Page 45, porter du N° **361** au **362** la phrase: *sur le socle etc.* — Page 47, ligne 4, corriger N° **350** en **330**.— Page 47, ligne 16, corriger N° **234** en **213**. — Page 47, ligne 17, corriger N° **229** en **161**.—

INVENTAIRE

| N°s d'ordre | Page | N°s d'ordre | Page |
|---|---|---|---|
| 1 | 55 | 13 | 54 |
| 2 | 52 | 14 | 58 |
| 3 | 54 | 15 | 52 |
| 4 | 54 | 16 | 53 |
| 5 | 54 | 17 | 58 |
| 6 | 50 | 18 | 52 |
| 7 | 58 | 19 | 55 |
| 8 | 52 | 20 | 54 |
| 9 | 61 | 21 | 54 |
| 10 | 61 | 22 | 59 |
| 11 | 54 | 23 | 61 |
| 12 | 61 | 24 | 54 |

INVENTAIRE

| Nos d'ordre | Page | Nos d'ordre | Page |
|---|---|---|---|
| 25 | 25 | 62 | 60 |
| 26 | 54 | 63 | 55 |
| 27 | 55 | 64 | 56 |
| 28 | 54 | 65 | 54 |
| 29 | 51 | 66 | 54 |
| 30 | 55 | 67 | 54 |
| 31 | 54 | 68 | 58 |
| 32 | 59 | 69 | 55 |
| 33 | 52 | 70 | 58 |
| 34 | 59 | 71 | 50 |
| 35 | 58 | 72 | 60 |
| 36 | 52 | 73 | 59 |
| 37 | 58 | 74 | 59 |
| 38 | 51 | 75 | 56 |
| 39 | 62 | 76 | 56 |
| 40 | 62 | 77 | 61 |
| 41 | 50 | 78 | 61 |
| 42 | 54 | 79 | 54 |
| 43 | 55 | 80 | 59 |
| 44 | 58 | 81 | 51 |
| 45 | 53 | 82 | 55 |
| 46 | 58 | 83 | 60 |
| 47 | 54 | 84 | 61 |
| 48 | 51 | 85 | 61 |
| 49 | 53 | 86 | 52 |
| 50 | 53 | 87 | 59 |
| 51 | 51 | 88 | 55 |
| 52 | 51 | 89 | 60 |
| 53 | 54 | 90 | 55 |
| 54 | 51 | 91 | 59 |
| 55 | 51 | 92 | 54 |
| 56 | 50 | 93 | 53 |
| 57 | 54 | 94 | 50 |
| 58 | 53 | 95 | 58 |
| 59 | 54 | 96 | 54 |
| 60 | 54 | 97 | 53 |
| 61 | 54 | 98 | 54 |

INVENTAIRE

| Nos d'ordre | Page | Nos d'ordre | Page |
|---|---|---|---|
| 99 | 54 | 133 | 61 |
| 100 | 54 | 134 | 61 |
| 101 | 55 | 135 | 61 |
| 102 | 62 | 136 | 50 |
| 103 | 59 | 137 | 60 |
| 104 | 62 | 138 | 55 |
| 105 | 56 | 139 | 42 |
| 106 | 60 | 140 | 42 |
| 107 | 60 | 141 | 42 |
| 108 | 54 | 142 | 42 |
| 109 | 54 | 143 | 42 |
| 110 | 59 | 144 | 42 |
| 111 | 57 | 145 | 42 |
| 112 | 59 | 146 | 42 |
| 113 | 58 | 147 | 42 |
| 114 | 59 | 148 | 42 |
| 115 | 57 | 149 | 42 |
| 116 | 56 | 150 | 42 |
| 117 | 57 | 151 | 42 |
| 118 | 59 | 152 | 42 |
| 119 | 58 | 153 | 42 |
| 120 | 61 | 154 | 42 |
| 121 | 56 | 155 | 42 |
| 122 | 58 | 156 | 43 |
| 123 | 56 | 157 | 42 |
| 124 | 54 | 158 | 47 |
| 125 | 58 | 159 | 42 |
| 126 | 56 | 160 | 47 |
| 127 | 58 | 161*[1]) | 47 |
| 128 | 58 | 162 | 43 |
| 129 | 58 | 163 | 44 |
| 130 | 58 | 164 | 43 |
| 131 | 61 | 165 | 42 |
| 132 | 61 | 166 | 43 |

[1]) Pour tous les Numéros précédés de * consulter au préalable l'errata.

| Nos d'ordre | Page | Nos d'ordre | Page |
|---|---|---|---|
| 167 | 44 | 204 | 43 |
| 168* | 44 | 205 | 44 |
| 169 | 43 | 206 | 44 |
| 170 | 42 | 207 | 42 |
| 171 | 42 | 208 | 47 |
| 172 | 44 | 209 | 47 |
| 173 | 43 | 210 | 47 |
| 174 | 43 | 211 | 47 |
| 175 | 42 | 212 | 47 |
| 176 | 43 | 213 | 47 |
| 177 | 43 | 214 | 47 |
| 178 | 43 | 215 | 47 |
| 179 | 42 | 216 | 47 |
| 180 | 43 | 217 | 43 |
| 181 | 43 | 218 | 43 |
| 182 | 44 | 219 | 47 |
| 183 | 44 | 220* | 43 |
| 184 | 43 | 221 | 47 |
| 185 | 43 | 222 | 47 |
| 186 | 44 | 223 | 47 |
| 187 | 47 | 224 | 47 |
| 188 | 43 | 225 | 47 |
| 189 | 44 | 226 | 47 |
| 190 | 42 | 227 | 47 |
| 191 | 43 | 228 | 47 |
| 192 | 43 | 229 | 47 |
| 193* | 43 | 230 | 47 |
| 194 | 42 | 231 | 47 |
| 195 | 43 | 232 | 47 |
| 196 | 43 | 233 | 47 |
| 197 | 43 | 234 | 47 |
| 198 | 42 | 235 | 47 |
| 199 | 44 | 236 | 47 |
| 200 | 43 | 237 | 47 |
| 201 | 43 | 238 | 47 |
| 202 | 43 | 239 | 47 |
| 203 | 44 | 240 | 47 |

| Nos d'ordre | Page | Nos d'ordre | Page |
|---|---|---|---|
| 241 | 47 | 278* | 44 |
| 242 | 47 | 279 | 43 |
| 243* | 47 | 280 | 47 |
| 244 | 47 | 281 | 44 |
| 245 | 47 | 282 | 44 |
| 246 | 47 | 283 | 44 |
| 247 | 47 | 284 | 44 |
| 248 | 47 | 285 | 43 |
| 249 | 47 | 286 | 44 |
| 250 | 47 | 287 | 44 |
| 251 | 47 | 288 | 47 |
| 252 | 47 | 289 | 33 |
| 253 | 47 | 290 | 44 |
| 254 | 47 | 291 | 47 |
| 255 | 47 | 292 | 47 |
| 256 | 47 | 293 | 47 |
| 257 | 47 | 294 | 47 |
| 258 | 47 | 295 | 47 |
| 259 | 47 | 296 | 47 |
| 260 | 43 | 297 | 47 |
| 261 | 43 | 298 | 47 |
| 262 | 43 | 299 | 47 |
| 263 | 44 | 300 | 47 |
| 264 | 44 | 301 | 47 |
| 265 | 43 | 302 | 47 |
| 266 | 43 | 303 | 47 |
| 267 | 43 | 304 | 47 |
| 268 | 42 | 305 | 47 |
| 269 | 43 | 306 | 47 |
| 270 | 43 | 307 | 47 |
| 271* | 44 | 308 | 47 |
| 272 | 44 | 309 | 47 |
| 273 | 44 | 310 | 47 |
| 274 | 34 | 311 | 47 |
| 275 | 44 | 312 | 47 |
| 276 | 43 | 313 | 47 |
| 277 | 44 | 314 | 47 |

INVENTAIRE

| Nos d'ordre | Page | Nos d'ordre | Page |
|---|---|---|---|
| 315 | 47 | 352 | 45 |
| 316 | 47 | 353 | 24 |
| 317 | 47 | 354 | 46 |
| 318 | 47 | 355 | 28 |
| 319 | 47 | 356 | 44 |
| 320 | 47 | 357 | 22 |
| 321 | 47 | 358 | 46 |
| 322 | 47 | 359 | 45 |
| 323 | 47 | 360 | 46 |
| 324 | 47 | 361 | 45 |
| 325 | 47 | 362 | 45 |
| 326 | 47 | 363 | 46 |
| 327 | 47 | 364 | 23 |
| 328 | 47 | 365 | 23 |
| 329 | 47 | 366 | 23 |
| 330* | 47 | 367 | 23 |
| 331 | 47 | 368 | 22 |
| 332 | 47 | 369 | 24 |
| 333 | 47 | 370 | 23 |
| 334 | 47 | 371 | 24 |
| 335 | 47 | 372 | 24 |
| 336 | 47 | 373 | 25 |
| 337 | 47 | 374 | 24 |
| 338 | 47 | 375 | 25 |
| 339 | 47 | 376 | 26 |
| 340 | 47 | 377 | 49 |
| 341 | 47 | 378 | 49 |
| 342 | 43 | 379 | 19 |
| 343 | 47 | 380 | 24 |
| 344 | 47 | 381 | 49 |
| 345 | 47 | 382 | 24 |
| 346 | 47 | 383 | 26 |
| 347 | 47 | 384 | 33 |
| 348 | 47 | 385 | 27 |
| 349 | 46 | 386 | 29 |
| 350 | 46 | 387 | 26 |
| 351 | 26 | 388 | 32 |

INVENTAIRE

| N^{os} d'ordre | Page | N^{os} d'ordre | Page |
|---|---|---|---|
| 389 | 49 | 426 | 28 |
| 390 | 29 | 427 | 27 |
| 391 | 30 | 428 | 28 |
| 392 | 29 | 429 | 28 |
| 393 | 30 | 430 | 28 |
| 394 | 29 | 431 | 28 |
| 395 | 29 | 432 | 28 |
| 396 | 30 | 433 | 19 |
| 397 | 31 | 434 | 20 |
| 398 | 31 | 435 | 44 |
| 399 | 29 | 436 | 44 |
| 400 | 30 | 437 | 65 |
| 401 | 27 | 438 | 66 |
| 402 | 31 | 439 | 33 |
| 403 | 27 | 440 | 35 |
| 404 | 31 | 441 | 35 |
| 405 | 31 | 442 | 25 |
| 406 | 30 | 443 | 33 |
| 407 | 27 | 444 | 38 |
| 408 | 25 | 445 | 36 |
| 409 | 34 | 446 | 38 |
| 410 | 29 | 447 | 25 |
| 411 | 31 | 448 | 65 |
| 412 | 32 | 449 | 47 |
| 413 | 29 | 450 | 36 |
| 414 | 36 | 451 | 35 |
| 415 | 31 | 452 | 32 |
| 416 | 30 | 453 | 34 |
| 417 | 31 | 454 | 34 |
| 418 | 45 | 455 | 32 |
| 419 | 49 | 456 | 32 |
| 420 | 23 | 457 | 35 |
| 421 | 48 | 458 | 35 |
| 422 | 49 | 459 | 36 |
| 423 | 49 | 460 | 36 |
| 424 | 49 | 461 | 36 |
| 425 | 48 | 462 | 34 |

INVENTAIRE

| Nos d'ordre | Page | | |
|---|---|---|---|
| 463 | 33 | 500 | 33 |
| 464 | 35 | 501 | 36 |
| 465 | 33 | 502 | 32 |
| 466 | 36 | 503 | 65 |
| 467 | 36 | 504 | 33 |
| 468 | 36 | 505 | 33 |
| 469 | 36 | 506 | 35 |
| 470 | 33 | 507 | 33 |
| 471 | 33 | 508 | 36 |
| 472 | 36 | 509 | 33 |
| 473 | 36 | 510 | 35 |
| 474 | 33 | 511 | 35 |
| 475 | 34 | 512 | 33 |
| 476 | 33 | 513 | 34 |
| 477 | 35 | 514 | 33 |
| 478 | 33 | 515 | 36 |
| 479 | 65 | 516 | 32 |
| 480 | 33 | 517 | 33 |
| 481 | 36 | 518 | 34 |
| 482 | 36 | 519 | 34 |
| 483 | 32 | 520 | 33 |
| 484 | 35 | 521 | 64 |
| 485 | 36 | 522 | 34 |
| 486 | 33 | 523 | 36 |
| 487 | 35 | 524 | 36 |
| 488 | 33 | 525 | 35 |
| 489 | 35 | 526 | 33 |
| 490 | 35 | 527 | 33 |
| 491 | 35 | 528 | 33 |
| 492 | 35 | 529 | 35 |
| 493 | 65 | 530 | 32 |
| 494 | 33 | 531 | 33 |
| 495 | 35 | 532 | 33 |
| 496 | 35 | 533 | 34 |
| 497 | 35 | 534 | 35 |
| 498 | 33 | 536 | 32 |
| 499 | 33 | 537 | 33 |

INVENTAIRE

| Nos d'ordre | Page | Nos d'ordre | Page |
|---|---|---|---|
| 538 | 33 | 575 | 33 |
| 539 | 65 | 576 | 33 |
| 540 | 33 | 577 | 36 |
| 541 | 33 | 578 | 34 |
| 542 | 33 | 579 | 33 |
| 543 | 33 | 580 | 33 |
| 544 | 33 | 581 | 64 |
| 545 | 34 | 582 | 32 |
| 546 | 33 | 583 | 64 |
| 547 | 36 | 584 | 33 |
| 548 | 34 | 585 | 33 |
| 549 | 64 | 586 | 33 |
| 550 | 33 | 587 | 64 |
| 551 | 33 | 588 | 33 |
| 552 | 35 | 589 | 34 |
| 553 | 33 | 590 | 35 |
| 554 | 32 | 591 | 34 |
| 555 | 33 | 592 | 33 |
| 556 | 65 | 593 | 64 |
| 557 | 33 | 594 | 64 |
| 558 | 35 | 595 | 64 |
| 559 | 35 | 596* | 36 |
| 560 | 33 | 597 | 64 |
| 561 | 33 | 598 | 36 |
| 562 | 36 | 599 | 33 |
| 563 | 33 | 600 | 36 |
| 564 | 36 | 601 | 32 |
| 565 | 35 | 602 | 64 |
| 566 | 64 | 603 | 64 |
| 567 | 64 | 604 | 64 |
| 568 | 64 | 605 | 64 |
| 569 | 35 | 606 | 64 |
| 570 | 36 | 607 | 64 |
| 571 | 64 | 608 | 64 |
| 572 | 33 | 609 | 36 |
| 573 | 35 | 610 | 36 |
| 574 | 36 | 611 | 64 |

INVENTAIRE

| Nos d'ordre | Page | Nos d'ordre | Page |
|---|---|---|---|
| 612 | 64 | 649 | 28 |
| 613 | 33 | 650 | 28 |
| 614 | 64 | 651 | 28 |
| 615 | 64 | 652 | 28 |
| 616 | 64 | 653 | 28 |
| 617 | 64 | 654 | 27 |
| 618 | 64 | 655 | 33 |
| 619 | 64 | 656 | 27 |
| 620 | 64 | 657 | 38 |
| 621 | 64 | 658 | 38 |
| 622 | 64 | 659 | 38 |
| 623 | 64 | 660 | 38 |
| 624 | 64 | 661 | 38 |
| 625 | 64 | 662 | 38 |
| 626 | 64 | 663 | 38 |
| 627 | 64 | 664 | 38 |
| 628 | 64 | 665 | 63 |
| 629 | 64 | 666 | 63 |
| 630 | 64 | 667 | 63 |
| 631 | 64 | 668 | 63 |
| 632 | 64 | 669 | 63 |
| 633 | 64 | 670 | 63 |
| 634 | 64 | 671 | 63 |
| 635 | 64 | 672 | 63 |
| 636 | 64 | 673 | 63 |
| 637 | 65 | 674 | 63 |
| 638 | 80 | 675 | 63 |
| 639 | 63 | 676 | 63 |
| 640 | 62 | 677 | 63 |
| 641 | 62 | 678 | 63 |
| 642 | 62 | 679 | 63 |
| 643 | 64 | 680 | 63 |
| 644 | 41 | 681 | 63 |
| 645 | 38 | 682 | 63 |
| 646 | 28 | 683 | 63 |
| 647 | 28 | 684 | 63 |
| 648 | 28 | 685 | 63 |

INVENTAIRE

| Nos d'ordre | Page | Nos d'ordre | Page |
|---|---|---|---|
| 686 | 63 | 723 | 64 |
| 687 | 63 | 724 | 36 |
| 688 | 63 | 725 | 64 |
| 689 | 63 | 726 | 63 |
| 690 | 63 | 727 | 63 |
| 691 | 63 | 728 | 63 |
| 692 | 63 | 729 | 65 |
| 693 | 63 | 730 | 63 |
| 694 | 63 | 731 | 63 |
| 695 | 63 | 732 | 63 |
| 696 | 63 | 733 | 63 |
| 697 | 63 | 734 | 63 |
| 698 | 63 | 735 | 63 |
| 699 | 63 | 736 | 63 |
| 700 | 63 | 737 | 63 |
| 701 | 63 | 738 | 63 |
| 702 | 63 | 739 | 63 |
| 703 | 63 | 740 | 63 |
| 704 | 63 | 741 | 63 |
| 705 | 63 | 742 | 63 |
| 706 | 62 | 743 | 63 |
| 707 | 63 | 744 | 63 |
| 708 | 63 | 745 | 63 |
| 709 | 63 | 746 | 63 |
| 710 | 63 | 747 | 63 |
| 711 | 63 | 748 | 63 |
| 712 | 63 | 749 | 63 |
| 713 | 63 | 750 | 63 |
| 714 | 63 | 751 | 63 |
| 715 | 63 | 752 | 63 |
| 716 | 63 | 753 | 63 |
| 717 | 63 | 754 | 63 |
| 718 | 63 | 755 | 63 |
| 719 | 63 | 756 | 63 |
| 720 | 63 | 757 | 63 |
| 721 | 63 | 758 | 63 |
| 722 | 63 | 759 | 63 |

| Nos d'ordre | Page | Nos d'ordre | Page |
|---|---|---|---|
| 760 | 63 | 797 | 38 |
| 761 | 63 | 798 | 63 |
| 762 | 63 | 799 | 64 |
| 763 | 63 | 800 | 63 |
| 764 | 63 | 801 | 64 |
| 765 | 63 | 802 | 64 |
| 766 | 63 | 803 | 64 |
| 767 | 63 | 804 | 64 |
| 768 | 63 | 805 | 64 |
| 769 | 63 | 806 | 39 |
| 770 | 63 | 807 | 39 |
| 771 | 63 | 808 | 38 |
| 772 | 63 | 809 | 39 |
| 773 | 63 | 810 | 63 |
| 774 | 63 | 811 | 63 |
| 775 | 63 | 812 | 63 |
| 776 | 60 | 813 | 64 |
| 777 | 55 | 814 | 63 |
| 778 | 60 | 815 | 63 |
| 779 | 56 | 816 | 63 |
| 780 | 61 | 817 | 63 |
| 781 | 65 | 818 | 39 |
| 782 | 38 | 819 | 49 |
| 783 | 39 | 820 | 48 |
| 784 | 39 | 821 | 28 |
| 785 | 39 | 822 | 49 |
| 786 | 39 | 823 | 49 |
| 787 | 39 | 824 | 42 |
| 788 | 39 | 825 | 42 |
| 789 | 38 | 826 | 49 |
| 790 | 39 | 827 | 49 |
| 791 | 38 | 828 | 42 |
| 792 | 64 | 829 | 22 |
| 793 | 39 | 830 | 39 |
| 794 | 32 | 831 | 39 |
| 795 | 33 | 832 | 40 |
| 796 | 64 | 833 | 21 |

INVENTAIRE

| N^{os} d'ordre | Page | N^{os} d'ordre | Page |
|---|---|---|---|
| 834 | 21 | 871 | 17 |
| 835 | 40 | 872 | 18 |
| 836 | 40 | 873 | 15 |
| 837 | 21 | 874 | 16 |
| 838 | 21 | 875 | 15 |
| 839 | 22 | 876 | 17 |
| 840 | 22 | 877 | 16 |
| 841 | 21 | 878 | 19 |
| 842 | 47 | 879 | 18 |
| 843 | 26 | 880 | 14 |
| 844 | 23 | 881 | 15 |
| 845 | 26 | 882 | 40 |
| 846 | 36 | 883 | 40 |
| 847 | 36 | 884 | 44 |
| 848 | 22 | 885 | 23 |
| 849 | 22 | 886 | 44 |
| 850 | 22 | 887 | 41 |
| 851 | 41 | 888 | 44 |
| 852 | 41 | 889 | 40 |
| 853 | 45 | 890 | 41 |
| 854 | 45 | 891 | 13 |
| 855 | 23 | 892 | 18 |
| 856 | 46 | 893 | 18 |
| 857 | 38 | 894 | 16 |
| 858 | 38 | 895 | 63 |
| 859 | 66 | 896 | 63 |
| 860 | 66 | 897 | 63 |
| 861 | 66 | 898 | 63 |
| 862 | 66 | 899 | 63 |
| 863 | 66 | 900 | 44 |
| 864 | 65 | 901 | 47 |
| 865 | 65 | 902 | 27 |
| 866 | 16 | 903 | 28 |
| 867 | 19 | 904 | 35 |
| 868 | 16 | 905 | 47 |
| 869 | 17 | 906 | 65 |
| 870 | 17 | 907 | 47 |

| Nos d'ordre | Page | Nos d'ordre | Page |
|---|---|---|---|
| 908. | 47 | 921. | 63 |
| 909. | 47 | 922. | 63 |
| 910. | 33 | 923. | 63 |
| 911. | 65 | 924. | 63 |
| 912. | 47 | 925. | 63 |
| 913. | 28 | 926. | 63 |
| 914. | 28 | 927. | 63 |
| 915. | 58 | 928. | 63 |
| 916. | 57 | 929. | 67 |
| 917. | 59 | 930. | 67 |
| 918. | 35 | 931. | 47 |
| 919. | 28 | 932. | 65 |
| 920. | 54 | | |

Texte détérioré — reliure défectueuse
NF Z 43-120-11

www.ingramcontent.com/pod-product-compliance
Lightning Source LLC
Chambersburg PA
CBHW071418220526
45469CB00004B/1328